Mandala

XXL 18

The Art Of You

Mandala
Mandala
XXL
Mandala
Mandala
18

Mandala

Mandala

XXL

Mandala

Mandala

18

Mandala XXL 18

Mandala XXL 18

Mandala

Mandala

Mandala

Mandala

Mandala

Mandala

XXL

Mandala

Mandala

18

Mandala XXL 18

Mandala XXL 18

Mandala XXL 18

Mandala XXL 18

Mandala XXL 18

Mandala

Mandala

XXL

Mandala

Mandala

18

Mandala XXL 18

Mandala XXL 18

Mandala XXL 18

Mandala XXL 18

Mandala XXL 18

Mandala XXL Mandala Mandala Mandala 18

Mandala XXL 18

Mandala XXL 18

Mandala XXL Mandala 18 Mandala Mandala

Mandala XXL 18

Mandala *Mandala* *Mandala* *Mandala*

Mandala

Mandala

XXL

Mandala

Mandala

18

Mandala XXL 18

Mandala

Mandala

Mandala

Mandala XXL 18

Mandala

Mandala

Mandala

Mandala

Mandala XXL 18

Mandala XXL 18

Mandala XXL 18

Mandala XXL 18

Mandala Mandala XXL Mandala Mandala 18

Mandala XXL 18

Mandala
Mandala
XXL
Mandala
Mandala
18

Mandala XXL 18

Mandala XXL 18

Mandala XXL 18

Mandala XXL 18

Mandala

Mandala

Mandala

Mandala

Mandala

XXL

Mandala

Mandala

18

Mandala XXL 18

Mandala
Mandala
XXL
Mandala
Mandala
18

Mandala XXL 18

Mandala XXL 18

Mandala *Mandala* *Mandala* *Mandala*

Mandala XXL 18

Mandala

Mandala

XXL

Mandala

Mandala

18

Mandala

Mandala

XXL

Mandala

Mandala

18

ISBN-13:978-1791390259

ISBN-13: 978-1540829887

ISBN-13: 978-1540829979

ISBN-13: 978-1540830081

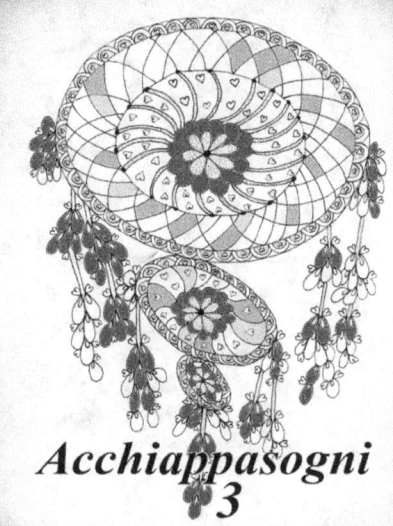
ISBN-13: 978-1540830012

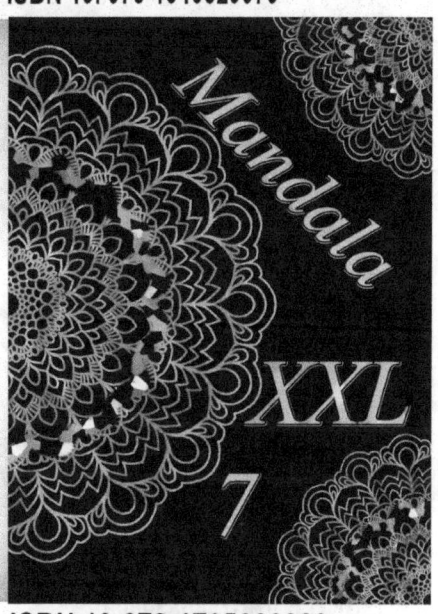
ISBN-13:978-1795220880

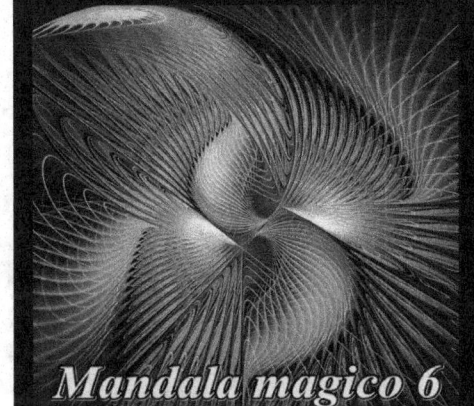
ISBN-13: 978-1546525097

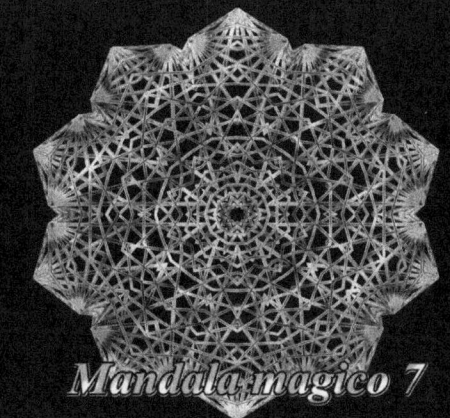
ISBN-13: 978-1546525301

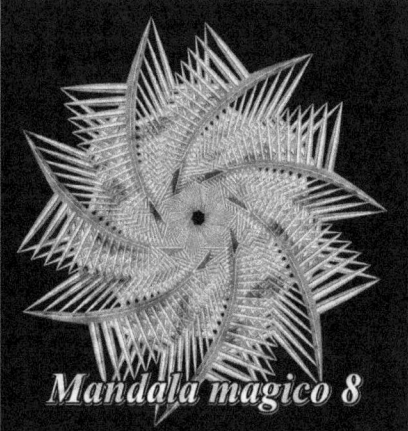
ISBN-13: 978-1546525387

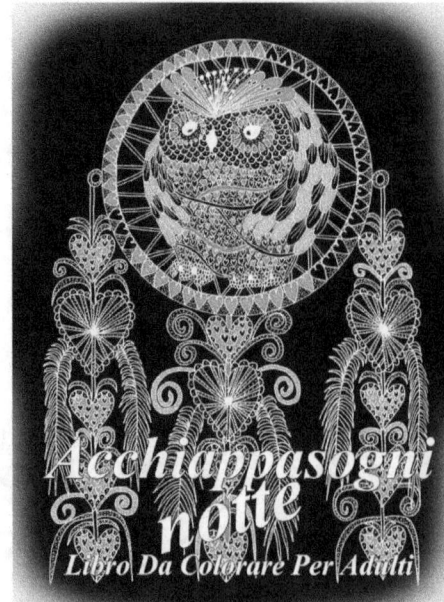
ISBN-13: 978-1540830166

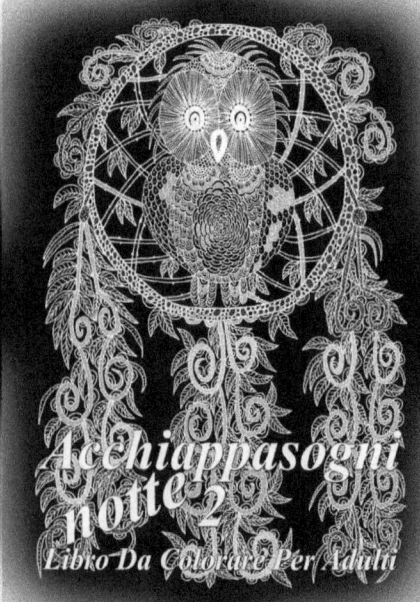
ISBN-13: 978-1540830289

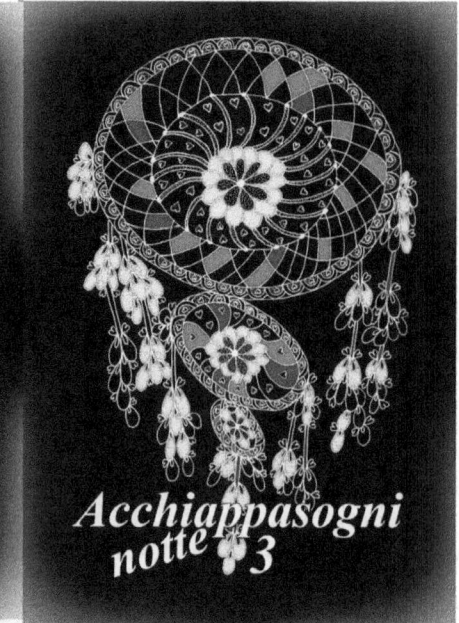
ISBN-13: 978-1540830425

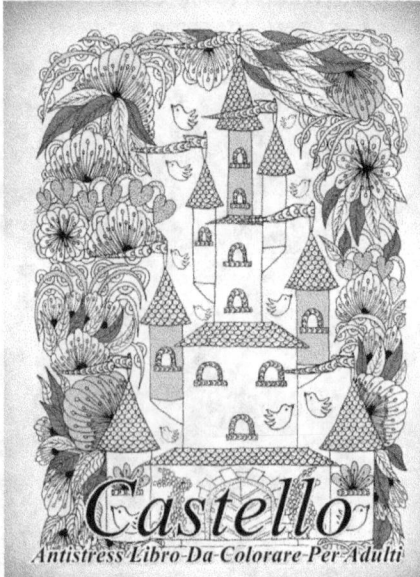
ISBN-13: 978-1540830609

ISBN-13: 978-1795215572

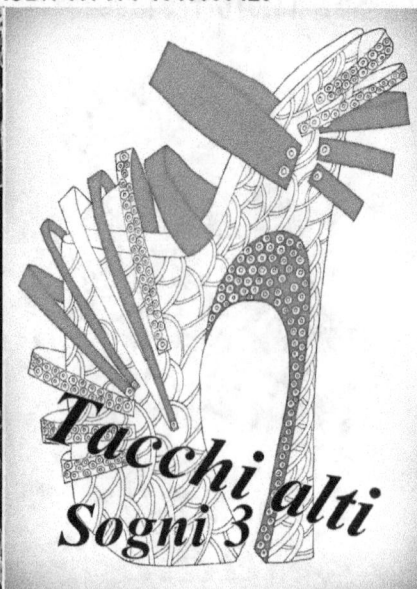
ISBN-13: 978-1546434863

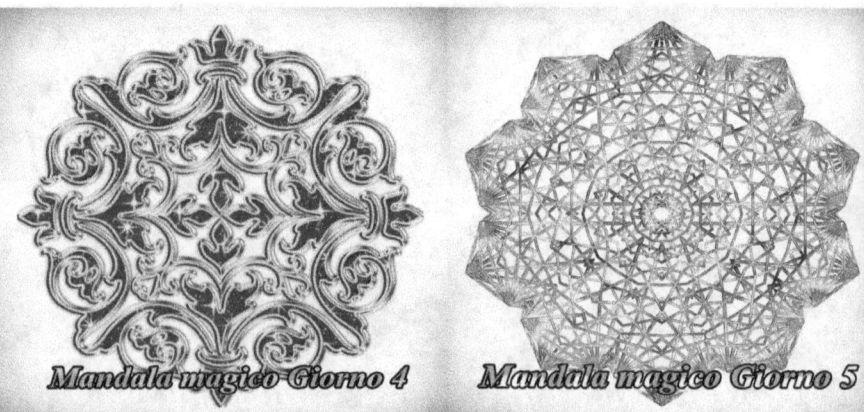
ISBN-13: 978-1546525486

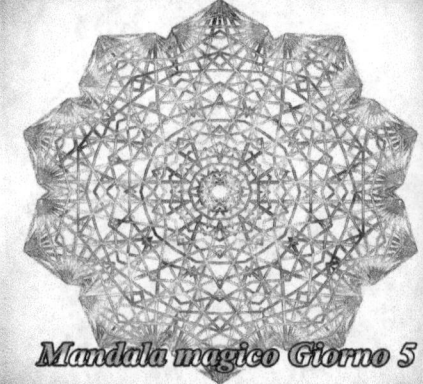
ISBN-13: 978-1546525523

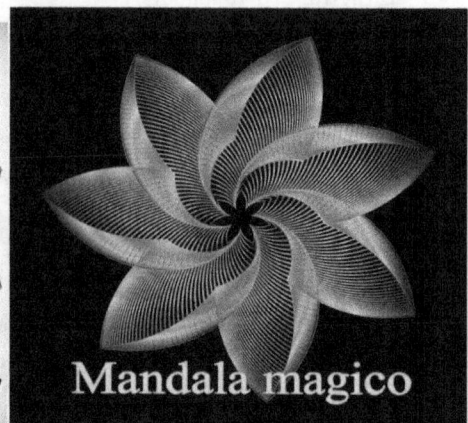
ISBN-13: 978-1540832054

ISBN-13:978-1540830654 ISBN-13:978-1540831927 ISBN-13:978-1540832016

IISBN-13: 978-1540830777 ISBN-13:978-1796535525 ISBN-13:978-17969980561

ISBN-13:9781090526892 ISBN-13:9978109088207 ISBN-13:9781091580626

ISBN-13:9781091805989 ISBN-13:9781091806023 ISBN-13:9781091806054

ISBN-13:978-1540832146

ISBN-10:1540832147

ISBN-13:978-1540832290

ISBN-10:1540832295

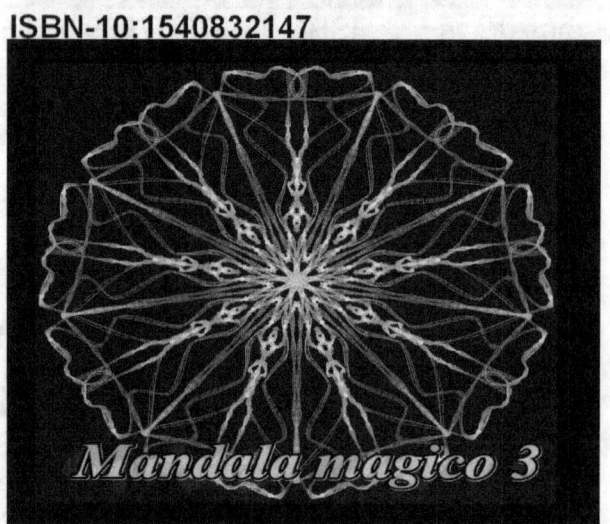

ISBN-13:978-1540832184

ISBN-10:154083218X

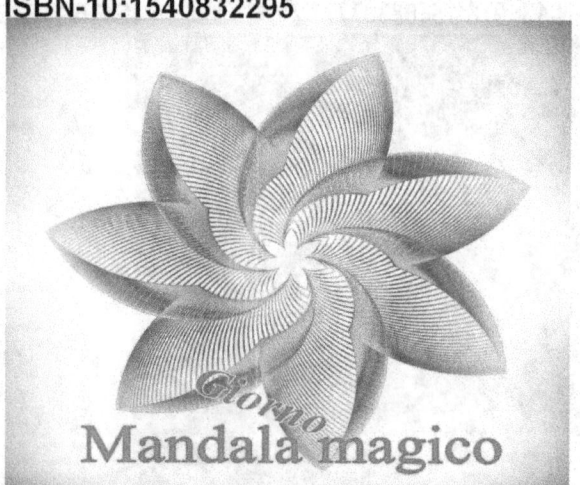

ISBN-13:978-1540832580

ISBN-10:1540832589

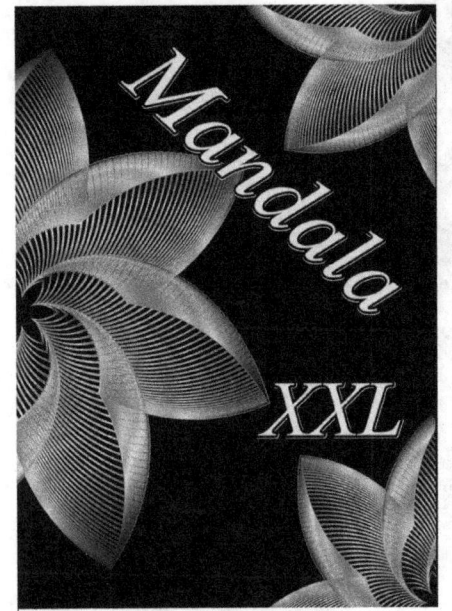

ISBN-13:978-1727630237

ISBN-10:1727630238

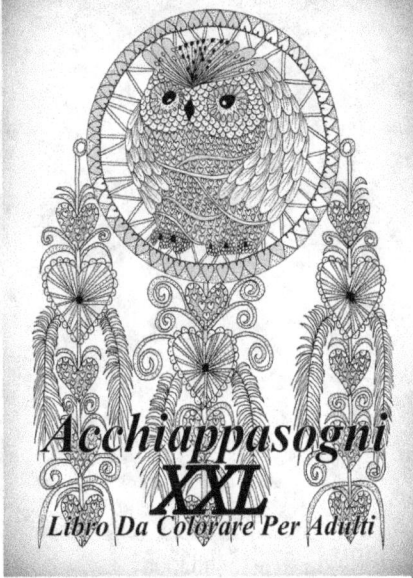

ISBN-13: 978-1729501573

ISBN-10: 1729501575

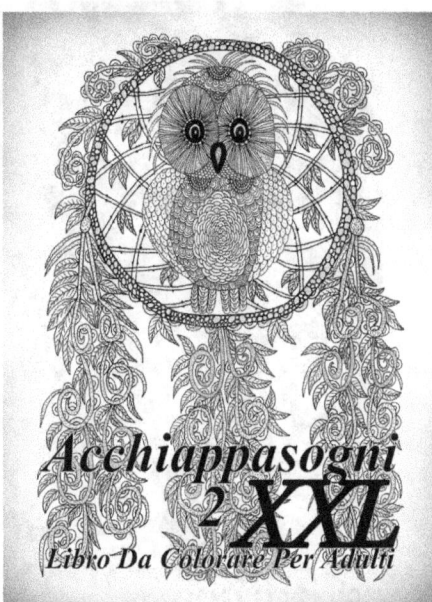

ISBN-13: 978-1729504963

ISBN-10: 1729504965

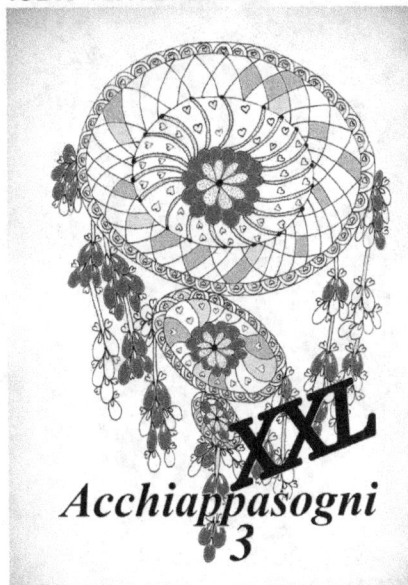

ISBN-13: 978-1729504963

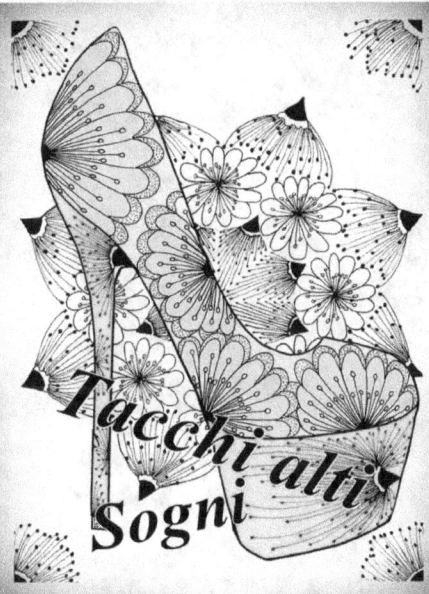

ISBN-13:978-1540832818

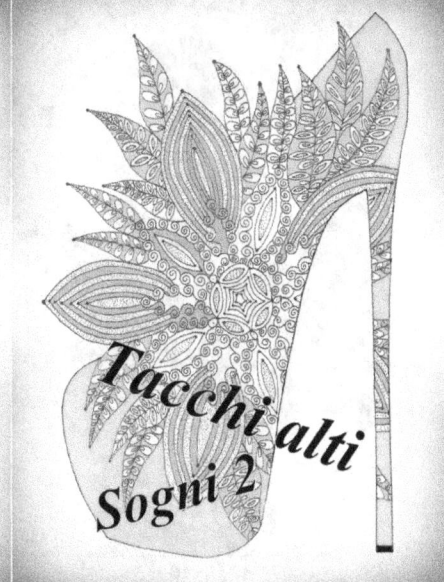

ISBN-13:978-1540832894

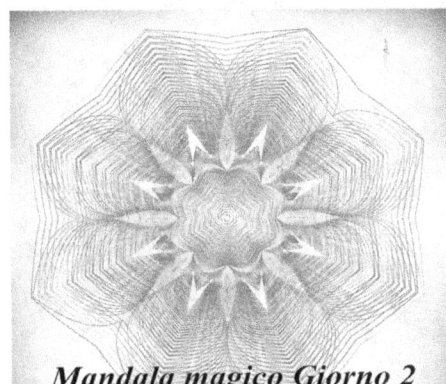

ISBN-13:978-1540832665

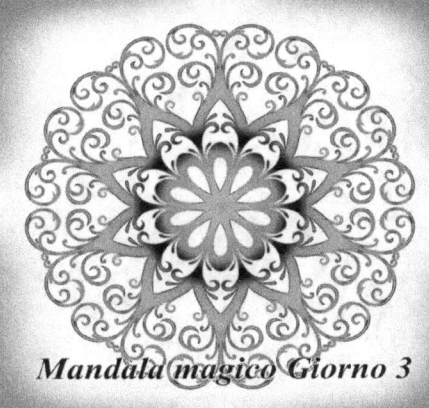

ISBN-13:978-1540832726

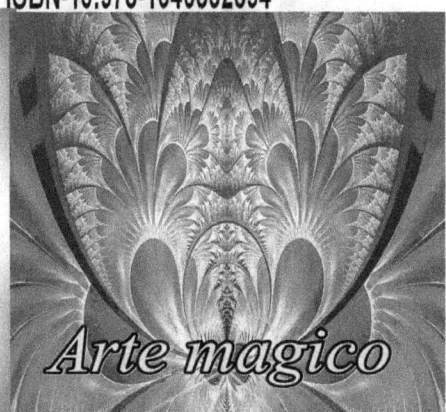

ISBN-13:978-1729573518

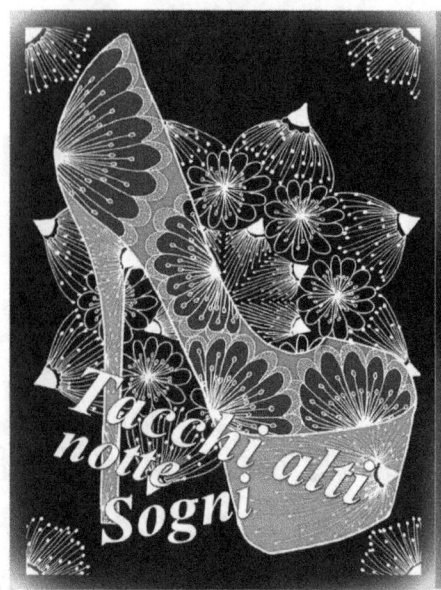
ISBN-13:978-1540833006
ISBN-10:1540833003

ISBN-13:978-1540833051
ISBN-10:1540833054

ISBN-13:978-1540833105
ISBN-10:1540833100

ISBN-13: 978-1540830210

ISBN-13: 978-1729570760

ISBN-13: 978-1729571071

ISBN-13:978-1729629611

ISBN-13:978-1729681435

ISBN-13:978-1729707227

ISBN-13:9781093738353 ISBN-13:9781092531511

Mandala XXL 18: Antistress Libro Da Colorare Per Adulti

Copyright © The Art Of You, Ringst. 14, 85459 Berglern

All rights reserved. No part of this book may be reproduced, stored in an retrieval system. or transmitted in any form or by any means, without the prior permission in writing of the publisher, nor be otherwise circulated in any form of binding or cover than that in which it is published and without a similar condition including this condition being imposed on the subsequent purchase.

ISBN-13:9781093738599

Production and printing:

On-Demand Publishing LLC

100 Enterprise Way

Suite A200

Scotts Valley, CA 95066

www.createspace.com

Printed in Germany by Amazon Distribution GmbH, Leipzig

A bibliographic record for this publication is available at the German National Library.

www.ingramcontent.com/pod-product-compliance
Lightning Source LLC
Chambersburg PA
CBHW080944170526
45158CB00008B/2364